吳昌碩（1844～1927）

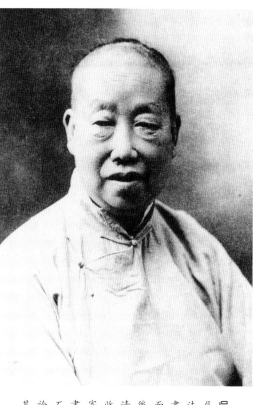

吳昌碩寫真（作者提供）

吳昌碩，擅書畫篆刻與詩詞。書法最重臨摹《石鼓文》字，可說盡畢生心力盡瘁於此；篆刻方面，早年學習刻印，師承浙派，後融合浙皖兩派之長，繪畫集晚清各家之長，能縱能收，疏可走馬，虛實相生，能寄寓深遠。清麗雋永，可見其題畫詩。光緒三十年建立一個的金石學術團體—「西泠印社」，無論在學術或藝術方面，影響後世甚遠。

吳昌碩，初名俊，後改名俊卿。初字香補、香圃，中年更字昌碩。民國元年（1912）起以字行，號缶廬、苦鐵等，同行多以「缶翁」稱之。亦署倉碩、蒼石、倉石、昌石，別號缶廬、老缶、缶記、老蒼、苦鐵、大聾、石尊者、缶道人、破荷亭長、蕪青亭長、五湖印丐、削觚廬、禪甓軒、去駐隨緣室、癖斯堂等。浙江安吉人。清道光廿四年（1844）八月初一出生於孝豐縣（今安吉縣）鄣吳村的一個讀書家庭。父親名辛甲，是位不仕舉人。吳昌碩幼承庭訓，十四歲即學刻印，受父指點，從此「與印不一日離」。咸豐十年（1860）因遭兵燹兩度遠避湖北、安徽省等達五年之久，同治三年（1864）返回，歷經艱辛，而戰亂饑病奪去九口家人性命，只剩父子倆相依為命，耕讀度日。次年，隨父遷至安吉城（今安吉城鎮址），置地建宅，宅名「蕪園」。是年，在縣裏學官的一再鼓勵下，應試中了秀才。之後就不再赴考，一直依靠遊幕為生。

二十六歲那年，吳昌碩離家尋師訪友。是年，負笈杭州城，從經學大師俞曲園習辭章和文字訓詁之學，為時約兩年。其間曾返歸蕪園，以課鄰人子弟和代人抄寫維持生計。同治十二年（1873），從里人潘芝畦學畫梅，後又去杭城就讀於俞曲園主持的詁經精舍，結識了畫家吳伯滔。次年起，除以候補訓導任光緒《孝豐縣志》採訪外，大多歲月遊學於滬、杭、嘉、湖、蘇等城市。其間，在嘉興因施旭臣之介，得識金石老。鐵老授吳昌碩識古器之法，其愛缶自此始。並結識了畫家蒲作英，切磋畫藝，得益良多。光緒元年，坐館湖州陸心源家時，協助整理文物，得從「潛園六才子」之一的施補華學詩詞。光緒六年（1880），在蘇州因課文物收藏家吳平齋之子，得盡覽吳氏所藏古字畫篆刻彝器，視野大開。後又拜經學家、書法家楊峴翁為師，習辭章、書法。

光緒八年（1882），攜眷遷居蘇州西畝巷之四間樓，地近寒山寺。由於當時吳昌碩的名聲不大，靠藝生涯清淡，友人薦作佐貳小吏，以維持家計。光緒九年（1833），結識了畫家任伯年，兩人一見如故，遂成莫逆；又與收藏家沈石友交，切磋詩藝並得經濟資助。任、沈二人後來都對吳昌碩藝術生涯的影響很大。後得潘瘦羊所贈石鼓精本，從此對石鼓文的研習，無一日中斷。並由潘瘦羊介紹，得識潘祖蔭，遍觀潘氏所藏歷代鼎彝以及書畫名跡。光緒十三年（1887）遷居上海後，還常往返於滬蘇兩地。光緒十六年（1890），在上海結識了金石學家吳大澂，於金石學頗得進益；又與考古學家羅振玉交，彼此以篆體寫信相互切磋。光緒十七年（1891），日本書家日下部鳴鶴來華，請教藝事，對吳昌碩非常崇拜。

光緒廿年（1894），中日甲午戰爭爆發，吳大澂督師北上，他參與戎幕隨行，當得悉北洋艦隊傾覆，悲憤填膺，賦詩痛悼陣亡將士。光緒廿四年（1898），回故鄉重修《吳氏宗譜》十卷。次年，出任安東（今江蘇省漣水縣）縣令，因不善官場逢迎，只一月即掛冠南歸，並刻二印以明志，一為「一月安東令」，一為「棄官先彭澤令五十日」。民國二年定居上海。曾組織多個書畫協會，成為繼任伯年

易泰之象辭曰天秩

隆天泰

之後上海畫派的後期盟主。與前清諸遺老如：陳衍、鄭孝胥、梁鼎芬、沈曾植、李瑞清、陳三立、孫德謙等人交往甚多，詩詞唱酬。他晚年集詩稿成《缶廬集》，即請鄭、沈、孫等人爲之作序，而墓誌銘則是陳三立撰寫的。

三十多年的遊學生涯，不僅磨練了吳昌碩堅韌不拔的性格，也使他的藝術眼光大爲開闊。藝術積累至爲豐厚。任「一月安東令」的濟世理想的破滅，更促發了他在藝術上的成熟，爲開創新境界奠定了基礎。光緒三十年（1904），丁仁（輔之）、王禔（福庵）、吳隱（石潛）、葉爲銘（品三）四人倡議在杭州創辦西泠印社，最初十年未有社長。民國二年（1913）秋，西泠印社正式訂立社約，公推吳昌碩爲首任社長。當時，他撰有一聯，曰：「印詎無源？讀書坐風雨晦明，數布衣曾開浙派；社何敢長？識字僅鼎彝瓴甓，一耕夫來自田間。」印社成立後，每當春秋佳節舉行雅集活動，吳昌碩必往參加，先後作《西泠印社圖》、《西泠印社記》與《隱閒樓記》，並爲西泠印社購得「浙東第一石」：《漢三老諱字忌日碑》，功莫大焉。

晚年，他定居上海，生活安定。聲名日隆。於讀書、寫詩、刻印、寫字、繪畫則更加勤奮，他有一首詩裏寫道：「東塗西抹鬢成絲，深夜挑燈讀楚辭。風葉雨花隨意寫，申江潮滿月明時。」他獎掖後學，在上海帶了很多學生，先後投其門下執弟子禮的有：諸聞韻、諸樂三、劉玉庵、王一亭、荀慧生、沙孟海、潘天壽、王個簃、趙雲壑、錢瘦鐵、陳師曾、李苦李等，後來大多成爲書畫界名家。其他仰慕者有朱復戡、譚建丞、樓辛壺、趙古泥、梅蘭芳、齊白石等。齊白

石有詩云：「青藤雪個遠凡胎，老缶衰年別有才。我欲九原爲走狗，三家門下輪轉來。」

吳昌碩書法、繪畫、篆刻、詩詞無一不精，雄視一世。他一生堅決主張「與古爲徒」、「爲新」，同時又堅決主張「畫之所貴貴前存我」、「古人爲賓我爲主」，爲近現代藝壇開一新境界。書法楷書早年專學鍾繇，後學黃山谷。隸書取法於《褒斜》、《裴岑》，時參以《大三公山碑》、《太室石闕》，世人寫隸書喜以扁取勝，而吳昌碩獨喜長形，取縱勢，格高調雅。他工夫最深的是篆書，寢饋《石鼓》數十年，後變化很大。曾自謂：「余

西泠印社（陳平攝）

西泠印社創辦於光緒三十年（1904），位於杭州孤山，於孤山南坡。西泠印社是由丁仁等四位杭州有名的金石篆刻家發起創立的，吳昌碩爲該社的第一任社長。

學篆好臨《石鼓》，數十載從事於此，一日有一日之境界。」晚年寫《石鼓》，氣勢磅礴，恣肆爛漫、獨樹一幟。吳昌碩影響後世最大的是國畫，以篆書、狂草入畫，筆力沉雄，金石氣十足。不經意之中有經意的東西，別蘊神理。喜作大寫意花卉，間或作山水、佛像、人物，自關蹊徑，獨立門戶。他成功最早的是篆刻，雄渾蒼老，創為一派，對後來者影響巨大。他早年取法浙派，中年借鑒鄧石如、吳讓之、趙之謙等家手法，直追秦漢。又融入封泥、陶瓦意氣，以刀為筆，以書入印，脫盡陳規，出神入化。他曾自稱：「自我作古空群雄」淘為甘苦之言。吳昌碩自稱「三十學詩，五十學畫」，顯然是他自謙之辭。他的詩初學王維，復精研中晚唐律法，晚年自喜於詩，用功愈勤，與滬上諸遺老多酬唱。陳石遺稱「書畫家詩，向少深造者，缶廬出，前無古人矣。」（見《石遺室詩話》）沈曾植也對他的詩極為推許，曰：「書畫離杳渺，抑未嘗無資於詩者也。」（見《缶廬集序》）他自己也說：「亂書堆裏費研磨，得句翻從枕上多。只恐苦吟身盡疲，一杯自得酣慢蹉跎。」

吳昌碩不僅名滿神州，而且譽揚海外，在日本尤為隆高。日本書畫家中與他交誼最厚的是日下部鳴鶴與長尾雨山，他親書篆文墓碑，至今屹立在鳴鶴故土，與鳴鶴於杭州紫雲洞題名刻石隔海遙望。來華執弟子禮求教的以河井仙郎最著名，後來成為日本印壇盟主。他的藝術成就隨日本友人和弟子的推崇，其作品大量遠播日本，臨仿研習者日多。目前，日本方面整理出版有關吳昌碩的資料、作品集非常之多，可見其影響之大。

詩書畫而外復作印人，絕藝飛行全世界：元明清以來及於民國，風流占斷百名家。

這是民國十六年（1927）十一月吳昌碩逝世時，于右任撰寫的輓聯，概括了一代宗師全面的藝術成就和深遠的影響。

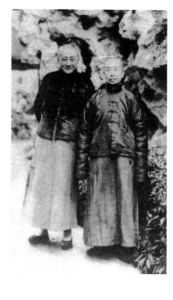

吳昌碩《地天泰》 1920年 額 紙本 40.4×137公分 私人收藏

吳昌碩四體皆擅，尤以篆書用功最深。所謂「地天泰」，出自易卦，如款云：「易泰之象辭曰，天地交。泰，以小往大，來致極亨，人身，一小天地，欲淨理純，天君泰然，則庶乎五爻之云」。

吳昌碩與王一亭合影（作者提供）

吳昌碩《紅梅圖》 1926年 軸 紙本 設色 149×40公分 私人收藏

吳昌碩愛梅，從其傳世作品中大量畫梅詠梅可以得知。此幅梅幹生出老辣遒勁，轉折處之勁力來自金石書法的用筆。

吳昌碩的印

吳昌碩金石篆法功力深，初習浙派遲澀，後學鄧派圓潤。其特別重視印面的佈局與章法，因此增添許多篆刻的藝術性。

「係臂琅玕虎魄龍」朱文印

「虛素」朱文印

「缶廬」朱文印

「美意延年」白文印

吳昌碩 《臨石鼓文四屏》 第三、四聯 1897年 紙本 145.3×31.2公分 日本私人收藏

這件為吳氏五十四歲為伯廉所作。吳氏得石鼓精拓於一八八〇年代初期，故此件作品為其一系列臨石鼓作品中之早期的作品，可與中晚期臨寫之作相互對照。吳氏對此作自殤腕弱，此時臨寫石鼓大致上逆鋒起筆重，線條粗細相間，整體行間略有動態。但稍不及晚年臨寫石鼓筆墨蒼辣，以及字體與行間的沉穩感。（蕊）

吳昌碩 《臨石鼓文》 1925年 紙本 136×66公分 上海朵雲軒藏

一個人在藝術道路上有很多的偶然性，尤其是人與人之間的交往。吳昌碩與潘瘦羊的具體結交時期已不可考。但潘瘦羊對吳昌碩一生的影響是非常巨大的，其中重要的有兩件事：一是贈吳昌碩《石鼓文》精拓本；二是介紹蘇州的名家潘祖蔭給吳昌碩認識，得遍觀潘氏所藏歷代鼎彝及名家墨蹟，眼界大開。

吳昌碩約在光緒十二年間（1885），得潘瘦羊所贈《石鼓文》精拓本，如獲至寶，心追手摹，朝暮不輟。他寫《石鼓文》近六十年，可謂得形神兼備之大化境，並以《石鼓文》風格為依據，形成了高古而又人情化的「吳氏石鼓文」，為書法史又開闢了一條書大道，堪稱石鼓篆書第一人。

這《臨石鼓文四條屏》是民國七年（1916）吳氏七十三歲的作品。從技術品味層面看，此件作品的豐富性與創造精神同樣精彩。在結構方面，斜、側、正兼融；右、左、上、下、偏旁組合密處不透風、疏處可走馬；中心上移，上密下疏，開張寬博，有鬱勃之氣噴發。在用筆方面，以圓筆中鋒為主而蓄方意，筆到意到，遒勁老辣，凸顯出「勢」與「韻」的融合。用墨取濃、重、厚之質，線條飽滿樸茂，氣象蒼勁高古。

吳昌碩在一首詩中稱「後學入手難置辭，但覺無氣培臟腑，從此刻畫年復年，心摹手追力愈努。」正是此種對《石鼓文》鍥而不捨的實踐，才有了日後如情和癡迷，加上刻苦的實踐，才有了日後如錚錚鐵鑄般的筆勢和氣韻。可以說，吳昌碩的藝術生命由此為奠基，並漸入佳境。在他四十歲以後的不同年代，甚至再晚此時候所

寫的《臨石鼓文四條屏》作品中，

戰國 《石鼓文》 局部 拓本 90×60公分
北京故宮博物院藏拓本

《石鼓文》，書體爲大篆。因爲石形像鼓，故稱「石鼓」；文字內容記敘了貴族游獵的情況，所以也稱《獵碣》。吳昌碩鍾情並癡迷於《石鼓文》，由此爲基礎開始他的書法歷程。所以他在一件臨《石鼓文》的作品中有一段跋語：「余學篆好臨《石鼓文》，數十載從事於此，一日有一日之境界。」

《守破硯吃粗茶十二言聯》

1887年 紙本 杭州西泠印社藏

此幅楷書《守破硯吃粗茶十二言聯》寫給金心蘭於丁亥十一月，釋文為「守破硯殘書著意搜求醫俗法，吃粗茶淡飯養家難得送窮方」，為吳氏早期的作品，時清光緒十三年（1887），年四十四歲。那年，他從蘇州首次遷居上海，從此開始對人生道路和藝術道路的艱苦跋涉，因而賦予這件作品更具書法之外的更多意義。此聯是寫給金心蘭。金心蘭（1841～1909），蘇州人，號冷香，別署冷香居士、冷香館主、工山水、花卉，畫梅尤為擅長。吳昌碩之後在光緒三十年（1904）秋，曾暴瀉甚劇，通體浮腫，幸有金心蘭悉心診治，方痊癒。

此幅作品拙趣茂然，結字方而用筆圓，有古隸木簡之意味；用墨枯潤兼得，內涵蘊藉；字體剛勁婀娜，橫豎落筆直接入鋒，不求妍眉而清氣自溢。整幅作品遒邁穩重，讓人心境契合。

吳昌碩早年楷法專學鍾繇，他曾對潘天壽談起他「學鍾太傅廿餘年」。吳氏的楷書師承魏唐之法，氣息樸拙高古。潘天壽先生還曾回憶，吳昌碩八十高齡還很喜歡寫小正楷扇面，嚴整精純，一絲不苟。吳昌碩的楷書作品行世不多，大楷則更少。吳東邁先生在《吳昌碩》一文中回憶說吳昌碩「余書法用功亦極勤。早年在家鄉時，家貧無力購買足夠的紙筆，就在簷前一塊大磚頭上用敗筆蘸清水習大楷，從不間斷。每天清晨認真摹寫，接連幾個小時，從不間斷。」又言「吳昌碩學楷書，開始從顏書入手，後學鍾繇」。從這《十二言聯》看，鍾顏兩家之法兼而有之，且可看出昌碩學顏書並未落入「肥頭大耳」的俗套，更注意的是其筋骨和精神本質。這些跟他以後的審美和藝術追求是一脈相承的。

吳昌碩《楷行一體書紈扇》 扇面 紙面 25.8×26.6公分 日本私人收藏

釋文：（右面）長袖若善舞，時作拂雲態。疑是古仙人，化石為狡獪。袖雲軒，山水不必深，意遠境自別，其此寰廊心。匡廬在几席。山水閒。別具此寰廊心。匡廬雜詠之二。

（左面）東鄰西鄰攜酒壺，綠竹滿庭自醫俗，青燕作啼胡盧。眠展蕉陰葉葉大，坐聽檐雨聲聲粗。夢醒鐙火逗寒碧，城頭曙色翻鴉難。夢中作。瘦羊先生正之。吳俊。

吳昌碩楷書傳世作品極少，此件書作時間見落款「吳俊」，可推知約與《守破硯吃粗茶十二言聯》之時期相近，年約三四十歲。此件右面為楷，左面為行，整篇布白右橫左面。楷書結字似鍾繇略扁，但字體大小與筆劃粗細的經營相當隨意，行筆速度快，貼近行楷，但筆筆間隨意，行筆速度快。右詠山水，清閒寧靜，但字體大小與筆劃粗細的經營相當隨意，行筆速度快。右詠山水，清閒寧靜。

縱、畫面疏朗。

線條清楚，確屬楷書。右詩明白指出為酒後夢中作，左詩為行，或許與詩境相關聯。作者選擇右詩為楷，左詩為行，或許與詩境相關聯。

靜；左詩明白指出為酒後夢中作，左詩為行，或許與詩境相關聯吧！（慈）

唐 顏真卿《多寶塔感應碑》 752年 宋拓 白紙挖鑲剪裱冊 北京故宮博物院藏拓本

這是顏真卿現存名碑，為早年的作品。此碑內容，主要是記載唐玄宗時西京（今長安）龍興寺僧楚金誦《法華經》，至（見寶塔品）時，忽見多寶塔出現於前，因而發菩薩於千福寺建之。

穩，嚴整圓健，以藏鋒行，而吳昌碩學楷書，便是從顏書開始的。此碑結字平

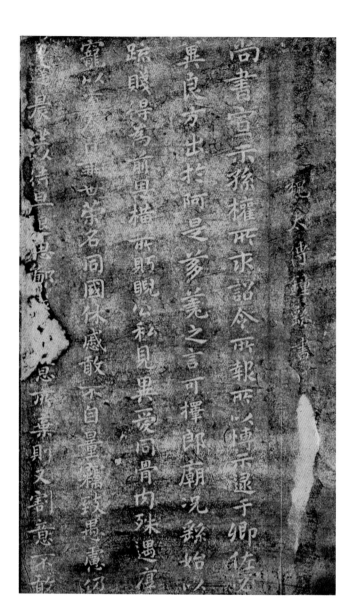

魏　鍾繇《宣示表》
宋拓本（大觀帖本）
北京故宮博物院藏拓本
鍾繇（151～230），字
元常，潁川長社（今河
南長葛縣）人。他同張
芝，王羲之、王獻之合
稱書中「四賢」。吳昌
碩曾對潘天壽談起他
「學鍾太傅二十餘年」，
可見鍾繇對吳氏書法的
影響力，也可從吳的作
品中窺見魏晉書法的樸
拙高古之氣。

守破硯殘書著意搜求醫俗法

冷香先生屬句即希正鬐時丁亥十一月

喫廳茶澹飯養家難得送窮方

苦鐵吳俊

《詩二首》

1927年　紙本　扇面

私人收藏

在吳昌碩諸多的小行書中，有一件作品是不容忽視的，那就是丁卯年（1927）夏天，吳昌碩八十四歲時所書的扇面小行書。扇中寫了七言和五言各一首，其一為《超山宋梅下作》：「蛟走蚪飛古佛傍，宋梅敢頌壽而藏。花無蘭抱無瑕璧，宋梅攜家眷遊疊海重重。氣象湯洪水，塵緣了暮鍾。秋空暖寄嘯，老鹿迷蹤。指點西泠道，殘陽掛兩峰。」時年春天，酒其二為《海雲洞晚眺和友人》：「海雲籲洞中，雲餘杭超山，留戀超山宋梅，並選定超山作為其世後的棲身之地。吳昌碩還神盎然地撰了一聯：「鳴鶴忽來耕，正香雲留春，玉妃舞夜；潛龍何處去，看夢猿桂月，石虎啼秋」。這詩聯，飽含著吳氏對超山和宋梅的愛戀之意，蘊藉著蓬勃的生氣，而此時吳昌碩的藝術如鳳凰涅槃，人藝渾然。

另據潘天壽先生回憶，吳昌碩很壹歡在扇面上寫小字，即使年逾八十亦是如此。細觀這件扇面，字裏行間沒有了往日的金錯刀般錚錚鐵

民國　潘天壽《禿頭僧》1922年　橫幅　紙本　設色

174×96公分　潘天壽紀念館藏

潘天壽（1897～1971）原名天授，字大頤，浙江寧海人。民國十二年（1923）因崇拜吳昌碩之人品與藝術造詣由朋友引薦拜謁之，當時吳昌碩已近八十高齡，兩人成為忘年之交。吳昌碩在詩畫創作的觀念給予潘天壽極大影響，像是畫科、主題等必須學有專攻、深入傳統師法古人再求新求變。潘天壽作畫不喜雕琢纖巧，故件件畫風奔放寫意、豪氣萬千。（蕊）

宋 黃庭堅《花氣詩帖》 紙本

台北故宮博物院藏
30.7×43.2公分

黃庭堅（1045～1105）字魯直，號山谷道人、涪翁，洪洲分寧（今江西修水縣）人。其草書線條頓挫，這一點從吳氏的書體中也可見一二。此帖為黃庭堅的草書七言絕句一首，又名《絕句詩帖》。筆法富於變化，剛健有力。運筆又流暢，足見黃庭堅的草書典型風格，吳氏草書運筆流暢勁力受山谷影響很大。

氣，更多的是細妍的深情流露，詩書一體。行筆中，提按頓挫使轉出鋒，無不一應到位，仿如新手，又恰到好處。細細品之，點畫內蘊著的蒼遒老辣之感是奔然入眼。尤其是最後兩行，剛勁與柔韌、遲澀與流暢的結合，幾近極致。讓人無比通氣。吳昌碩早年曾心儀黃山谷的書法，此書，但絲毫不見衰意，當為吳氏人書俱老的代表之作。鬆，舒暢自如。雖為暮年之書，他化緊為鬆。扇面略見痕跡。

吳昌碩《詩三首》 19.5×55.4公分 日本私人收藏

釋文：庾信園荒花可憐。幼安楊破繩牢牽。牛羊下來日將夕。不見來者誰。雞鳴不已桑樹顛。古人看山白石落復落。出門行徑微平微。題蕪園圖二手。仰屋驚秋晚。不肥嗟我道。相視各天涯。袞敝青氈。擁長白眼遮。一尊談往事。端不負黃華。贈公周先生廉父。屬。吳俊。

吳氏喜於扇面作字，此件作品未落年代款，以落吳俊款推之，應屬早年的作品，扇面寬十九點五公分，在此空間直式書寫一行八至九個行書字，書寫時蘸墨，有隨意之感。整個扇面的行字布白，承襲前人以長短行相間。前人以長短行三字，長行八至九字，最後詩尾句與落款「負黃華。贈廉父」扁長並排為短行，「公周」先生屬。吳俊。加一「吳俊之印」白文印，「公周」七字加一正好為最後詩尾句與落款長行，可見其精心經營。（蕊）

9

《人識吾逢七言聯》

1919年　紙本　134.9×30.3公分

日本私人收藏

內文「人識深原唯不出，吾逢康樂好同遊」，上聯題「友勤仁兄雅屬爲集獵碣字，時已未夏」，下聯題「七十六叟吳昌碩」，得知這幅篆書聯是吳氏七十六歲時的作品。是年春夏及孟冬，吳昌碩書成多件篆書聯，皆集獵碣中字（獵碣又名石鼓），《人識吾逢聯》即是其中的一件，書於是年的夏天。吳昌碩的書畫印皆以篆籀起家，人稱其書法「以石鼓文最爲擅長，用筆結體」，一變前人既成之法，力透紙背，獨具風格。」吳氏書法《石鼓》，以畢生精力盡瘁於此。他生平臨摹過《石鼓》無數，而每一件作品都能面貌不雷同。正如吳東邁先生說他「寫《石鼓》常參以草書筆法，不喋喋於形似，而凝練遒勁，

氣度恢弘，每能自出新意，耐人尋味。」事實上，他的臨摹就是藝術的再創作，《石鼓》僅僅是一個載體。後期的篆書集聯，是其信手拈來獵碣幾字便書成的撼然之作。

有意思的是，這年的幾件集聯，筆墨蒼雄。再細觀之，因行間的沉穩，布白的爽朗，使人油然而生輕鬆愜意之感。整件作品中鋒到底，平鋪直敘，無明顯的枯濕密對比，只在字的走勢上略作安排，乍眼看不出書家的匠心之運。而再細分析，全聯諸多的轉折是緊而不結，出鋒處是無一淤墨，起收不見聲息。上聯第二字「識」鬆而不垮，下聯第四字「好」更是姿態橫生。兩行款字筆墨飛揚，與正聯相映成趣，是觀者所不能

眼忽的。晚清書壇寫大篆，除了受碑學風氣的影響，寫得蒼蒼茫茫外，更有一路書風是靜穆高古的，以楊沂孫、吳大澂、黃牧甫爲代表。吳昌碩中年書風受楊、吳的影響較多，以致於晚年還時常能寫出如此靜穆高古的大篆。但與以上三家相比，吳昌碩在字的結體方面，明顯要高出他們一籌。

古檢蕙斯大隊土
咸書宦有小者侯
吳大澂

清 吳大澂《七言聯》 紙本　129×30.5公分　吉林省博物館藏

釋文：古鉢舊傳大司徒，藏書富有小諸侯。吳大澂。

吳大澂（1835～1902），字清卿，號恒軒，吳縣（今江蘇蘇州）人。少年時便學習篆書，中年後吸收金文筆意，至晚年筆勢精妙，古意盎然。吳昌碩中年時期受到楊氏書法一定程度的影響。

吳昌碩《陝盧》 局部　1919年　額　紙本
49×188.5公分　私人收藏

「陝」爲「循彼南陝」，「陝盧」爲蘭坪先生新築之居本吳趨近顏其海上，款題道明其意。

光緒元季六月

清 楊沂孫《七言聯》
紙本 134×30.2公分
北京故宮博物院藏
釋文：邀雲作伴遠望
返，與鶴分巢寬有
餘。 光緒元年六月
濠叟 楊沂孫璪

楊沂孫（1813～
1881），字子輿，號
泳春，晚自著濠叟，
江蘇常州人。晚清書
壇的篆書中的靜穆高
古一派，除了吳大澂
之外，還有楊沂孫。
吳昌碩的篆書同樣也
受楊沂孫的影響。

《八十自壽十言聯》

1923年　紙本　147×26.2公分
浙江省博物館藏

民國十二年（1923），對吳昌碩來說是不平常的一年。是年八月初一，朋輩及門弟子於北山西路海甯路口華商別墅為其祝壽，嘉賓雲集，盛極一時，朋友紛紛以詩畫相贈。吳昌碩自己也作了《八十自壽聯》，並作巨幅「壽」字八十幅，分贈諸友。當晚，演出京劇，由梅蘭芳演《拾玉鐲》，荀慧生演《麻姑獻壽》，並與袁寒雲合演《審頭刺湯》，戎伯銘演《貴妃醉酒》，畫家熊松泉演《華容道》。如此熱鬧，吳昌碩情緒自然激昂，賦長歌自壽，並作自壽詩五言三篇（見《缶廬集》卷五）。日本大阪高島屋美術部也特地為吳昌碩舉辦畫展，並刊印《缶翁戲墨第一集》。

此前一年的三月十八日，吳昌碩赴杭州，西泠諸友已經置酒為先生祝壽，好友諸貞壯作文詩賦紀之。西泠印社還特地建「缶龕」，內置吳昌碩的身像，跌下有沈曾植書撰的像贊，諸貞壯為作《缶廬造像記》，王一亭斥資築「缶亭」於龕上，一時傳為美談。

「壽已杖朝軀背何須跌我，誰為拂袖蚍髯切莫傲人」，這件氣勢恢弘的行書對聯是吳昌碩當時自壽而書的，意在謙己待人。當時吳老自書自壽的不止一件，這是比較精彩的一件。

吳氏的書法，以篆書和行草多見。而此等橫長147公分的大氣磅礴的作品在他的筆下也是不可多得的。此作筆墨酣暢淋漓，線條飽滿而不肥，字局弘大而又顯靈動，章法古茂穩健又通透，篆籀之氣盡顯筆下。最搶眼的是上聯的「何」字與下聯的「切」字，兩字並行而立，一渴一飽，一輕一重，一利一遲，趣意無窮。可以想見，當值古稀壽辰的吳老面對海上書畫金石界和諸多弟子後學，是飽蘸濃墨揮毫成書，何等的氣宇軒昂。

吳昌碩《七言聯》

1906年　紙本　155×30公分　上海朵雲軒藏

釋文：獨鶴不知何事舞，赤鯉騰出如有神。臨川仁兄法家正集杜子美句　時丙午仲秋之月　吳俊卿

此聯為吳昌碩六十三歲時所書，其行草書受其石鼓文的影響，用筆遒勁有力，有金石味，創造出了具有吳氏自己風格的行草書。

12

壽已䏶朝驢脊昏日須跌我

誰為佛裏帆聲切莫傲人

癸亥秋老缶八十自壽

吳昌碩《金石同壽》額　紙本　37.8×145.8公分

日本私人收藏

此件同為吳昌碩八十歲十二月所書，使用篆文書寫大字「金石同壽」四字，整體顯得氣勢磅礴。此處的「壽」與八十壽誕所分贈友人的「壽」字，略有不同，此處用墨相當淋漓，下方結尾處省略了筆劃，以求四個大字的整齊一致。（蕊）

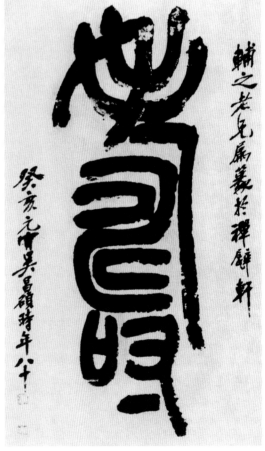

輔之老兄屬篆於禪辟軒

癸亥元宵吳昌碩時年八十

吳昌碩《壽》1923

年軸　尺寸不詳

浙江省博物館藏

吳氏八十壽誕親作巨幅「壽」字八十幅，分贈諸友，此件為傳是其中一幅。此「壽」字，相當蒼勁雄渾，結字略長，寓有長壽之意。

《漢書秦雲四言聯》 1923年 紙本 杭州西泠印社藏

清代因爲大量地下文物的出土，興起碑學潮流。過去誤以爲碑學的範圍僅限於北碑，其實不然，碑學還應包括秦漢石刻、隋唐碑等內容。清代書家喜作隸書與此潮流很有關係。吳昌碩雖以寫《石鼓》鳴世，但其隸書在清季書壇也是獨樹一幟的。吳東邁先生在《吳昌碩生平》一文中談道，「吳昌碩所作隸、行、狂草，也多以篆籀筆法出之，別具一種古茂流利的風格。」

吳昌碩的隸書縱獵兩漢碑刻，尤浸筆於《張遷碑》、《石門頌》等。「漢書下酒，秦雲見河」這對四言隸書聯能充分顯現其以篆籀寫隸的過人功力。沙孟海先生在《吳昌碩先生的書法》一文中專門談到吳昌碩「隸書，愛寫雄厚拙樸一路。他人作隸結法多扁，先生偏喜長體，意境在《褒斜》、《裴岑》

明季書壇湧動張揚的風氣，以王鐸、黃道周、倪元璐、張瑞圖爲代表。降及清代，此風不減。如伊秉綬、鄧石如、趙之謙、沈曾植等，無不厚重高古。作爲清代書法的代表人物、民國書風的開啓者的吳昌碩，更見新境界。此聯較之趙之謙著穩健的隸書，則更見動態；較之伊秉綬沈著穩健的隸書，則多了美的隸書。

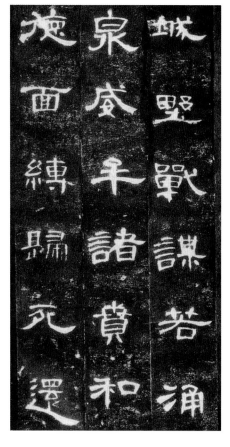

東漢 《曹全碑》 185年 明拓本 北京故宮博物院藏拓本
此碑爲漢隸的代表作之一，全稱《漢郃陽令曹全碑》。在傳世的漢碑中，此碑的隸書字數較多，是理解隸書書寫的筆法、字法和章法的重要碑刻。

之間，有時參法《大三公山》、《太室石闕》爲之，有時更帶《開母廟》、《禪國山》篆意，變幻無窮。件數雖少，境界特高。」洵爲至評。

這件對聯，區區八字，縱橫馳驟，筆力扛鼎，魄力雄厚，字字盡顯樸素磅礴之氣。筆墨語言樸實無華，而墨韻墨色淋漓盡致。雖爲集《曹全碑》陰字而成，但用筆絲毫不囿於《曹全碑》，更像是《石鼓》。書成此聯，吳氏剛邁古稀，八十壽辰辦得轟轟烈烈，在海內外書畫金石界的名聲和地位可謂日見顯赫。至此時，吳氏的金石書畫已臻爐火純青，說其「出神入化」亦不爲過，他那藝高氣足，身較古人的胸懷已躍然於此幅對聯的筆墨之中。

幾分古拙老辣之氣。且此聯內容豪邁，想必吳昌碩下筆時，亦是豪情萬丈，揮運之間，筆意恣肆痛快而沈著凝重，端莊靜穆而流轉活潑，眞可謂一代名師之手筆。

清 鄧石如 《崔子玉座右銘》 局部 1802年 紙本 尺寸不詳 日本私人藏
鄧石如(1743～1805)，原名琰，字石如，自號頑伯，又號完白山人。鄧石如的隸書，趙之謙云「國朝人書以山人第一，山人書以隸爲第一」。鄧氏隸書結體緊密，樸茂厚重，作爲清朝隸書代表書家與現代書家吳昌碩的隸書相較，顯得更趨謹慎而古淳。(蕊)

清 伊秉綬 《魏舒傳節錄》 紙本 日本私人收藏
伊秉綬(1754～1815)，字祖似，號墨卿、默庵，福建寧化人，被譽爲乾隆八隸之首。此作用筆沉雄厚重，字字重心平穩，氣魄宏偉，剛中寓柔，柔中見剛，令人回味無窮。

漢書下酒
秦雲見河

雛轉金碑陰字時癸亥元旦阿凜成之

八十老人吳昌碩

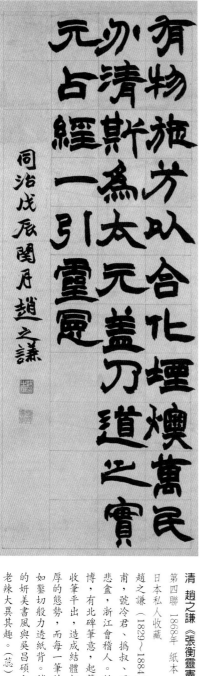

有物旋方以合化埏燠萬民
少清斯爲太元盍乃道之實
元占經一引靈扈

同治戊辰閏月趙之謙

清 趙之謙 《張衡靈憲四屏》
第四聯 1868年 紙本
日本私人收藏

趙之謙(1829～1884)字益甫，號冷君、撝叔、孺卿、悲盦，浙江會稽人。結字寬博，有北碑筆意，起筆逆入收筆平出，造成結體相當渾厚的態勢，而每一筆的筆力如鑿切般力透紙背。趙之謙的妍美書風與吳昌碩之字跡老辣大異其趣。(慈)

《節臨祀三公山碑》

1914年 紙本 122.5×54公分 北京榮寶齋藏

為吳昌碩七十一歲所作。那年，他還做了另外幾件很有意義的事：一是撰寫《西泠印社記》，勒石於社中壁間，供人瞻觀。二是日本友人白石鹿叟發起為吳昌碩在六三花園翁松樓舉辦個人書畫展，吳昌碩撰寫《六三園記》勒石於園中。三是上海商務印書館編輯出版的《缶廬先生小傳》。上海西泠印社刊行《缶廬印存》三集。四是上海書畫協會成立，推吳昌碩為會長。

《祀三公山碑》，全稱《漢常山相馮君祀三公山碑》，清翁方綱考為東漢元初四年（117）立。清乾隆卅九年（1774）為王治岐訪得，今在元氏縣西北卅里封龍山下。書體在篆隸之間，共十行。清方朔跋此碑云：「乍閱之有似《石鼓文》、有似《泰山》，然結構有圓有方，有長行下垂，亦有斜直偏拂：細閱之下，隸也，非篆也。亦非徒篆也，乃由篆而趨於隸之漸也。」楊守敬評此碑「非篆非隸，蓋兼兩者體而為之。至其純古遒厚，更不待言，鄧完白篆書多從此出」，也有人稱此碑為「繆篆」。可以肯定的是，此碑篆味甚濃，結字偏方長，形態與西漢乃至秦碑相近。

吳昌碩早期曾刻苦臨摹《祀三公山碑》，此件臨作沉浸於《瑯琊台刻石》和《散氏盤》，兩者筆意很濃。吳昌碩在臨寫此碑時，無疑篆意多於隸意，圓轉之筆處處可見。用筆中雖有不少方折，但整個清代篆書的主流就是圓中帶方，參合隸意。從第四行第二字「迴」字的最後一筆的形態來看，吳昌碩是想力爭靠近碑意原本。而此碑的轉折本身就是方折見多，故吳氏的臨寫還算忠實的。在吳昌碩的臨作當中，此作雖算不上上乘，但其大氣魄的筆頭和用墨的酣暢還能在此可窺一斑，而臨寫《祀三公山碑》行於世面的更不多見，故彌足珍貴。

東漢《漢祀三公山碑》117年 北京故宮博物院藏拓本
此碑鎸立於東漢元初四年（117），碑文十行，行十四至二十三字不等，展示出篆書向隸書的演變，是研究中國書法史的重要碑刻。吳昌碩早期曾刻苦臨摹《祀三公山碑》，關注其中篆隸的變化。

西周《散氏盤》 拓本
台北故宮博物院藏
《散氏盤》亦名《夨人盤》，為西周著名重器。吳昌碩除了刻苦臨摹過《祀三公山碑》外，同樣對《散氏盤》也有一定的臨摹和研究。吳昌碩扎實的篆書功底就是從研究、苦練這些著名的傳世遺跡而得來的。

吳昌碩《五言聯》

1924年　紙本

155×30公分

上海朵雲軒藏

此幅五言聯是吳昌碩八十一歲之作，展現出他晚年的篆書風格，書體不囿於篆書的結構，而是用自己的書寫風格，展現出吳氏在書法上的極高造詣。

《題趙之謙書殘屏詩》

1919年 軸 紙本 138.7×34.4公分 日本私人收藏

題跋中是這樣寫：「悲盦好演安吳筆，飽墨鋪豪意斬新。守闕抱踐吾輩事，車工箸述古何人。」包世臣，安徽涇縣古名安吳，故人稱世臣為「包安吳」。趙之謙接受碑學的過程中，受包世臣的影響很大，而以「鉤捺抵送、萬毫齊力」為其行筆之法。

另外，在當時晚清書家中，無論在書論或是書法方面，對包世臣欽敬者有很多，像是康有為寫《廣藝舟雙楫》，意在續包氏的《藝舟雙楫》；沈曾植也是對包世臣的行草的用筆方法甚為佩服，尤其是行筆間「轉指」相當靈活。

吳昌碩在趙之謙一件書法立軸上的這廖寥廿八個字的行書，足見吳昌碩的書法功底和修養。「變大篆之法為大草」、「強抱篆隸作狂草」，吳昌碩以篆法入行草，在行草上有強烈的自我面貌。有詩自述「曾讀百漢碑，曾抱十石鼓」，縱入今人眼，輸卻萬萬古」，吳昌碩深知師古的重要，於行草上，得法於王鐸、米芾、黃庭堅，還遍學李邕、顏眞卿、祝允明、黃道周、倪元璐諸家。諸樂三先生說：「至於行草，乃是先生兼學眾法而獨創，地把篆、隸、楷三種運筆結體之精髓相摻合而成，行書中夾入草篆，而能一氣貫通，給人感到富有古拙、生辣、鏗鏘美妙之奇趣。」

此行書題跋，是筆筆經意之中有不經意的趣味，字字有法而無法，快慢有致，如琴音流淌，整幅作品一氣呵成，勢若長虹。在許多時候，吳氏下筆迅疾，在這兩行行書的首字「悲」的行筆中，很難體會出吳氏瞬間行筆，在視覺上，更多的是點畫經意的徐疾、提按和輕重的精到，到「意斬新」三字開始放開筆毫，隨性而發，而緊接著的「抱殘」二字又是給人以無限的抒情，整個題跋中，吳氏總是能在經意和不經意中做到收放自如，遒勁凝練，不脹不澀，生趣盎然，精彩備至。可以想見，吳氏在給趙之謙的作品作題跋時，產生一些崇敬和感慨，總還是在所難免的。

最後的題款「趙悲盦書無款署，為瓷廬賦。河井先生正之，己未四月，吳昌碩，年七十六。」中的河井先生，即指西元一九○年來華投入吳昌碩門下的日本弟子河井仙郎（荃廬），河井對於趙之謙的篆印相當傾心，曾大量收集趙之謙的墨蹟與印刻帶回日本國內大力教育宣傳，此人後來於日本印壇具有深遠的影響力。

清 趙之謙 《古柏圖軸》 紙本 設色 95.3×181.5公分 天津市藝術博物館藏

此圖用筆與其書法同出一轍，強勁有力，用墨豪放瀟灑，書畫結合，融於一體。

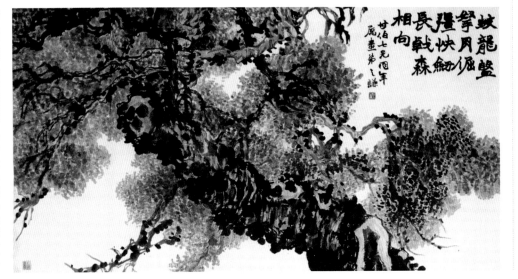

清 包世臣 《節臨秋深帖》 紙本 167.5×89.5公分 揚州博物館藏

包世臣(1775~1855)，字愼伯，晚號倦翁，安徽涇縣人，其書法與書論觀念影響清代中晚期書法家甚巨。包氏提倡北碑，此件作品，行筆澀勁，姿態有沉穩感，但另一方面，因肉多於筋，而稍有厚重感。（蕊）

吳昌碩《跋趙之謙行書》1919年　紙本　日本私人收藏

這是吳昌碩題另一件趙之謙作品的行書，時間均在同一年，跋文與主圖內文僅差二字。此跋文書寫空間較爲窄長，故相較於主圖字跡，較無蒼辣淋漓之感。

種菊一百畝
九月開盈
枝莫言無
好花開

悲盦狂演安吳
羹波磔鋪豪意斬
新宇闖抱淺音輩
車車工箸逮古今人
黝公索題歲共六字諳正
己未莫春足惠初年懷憙
披覽吳昌碩時年七十六

悲盦狂演安吳
羹波磔鋪豪意斬
新宇闖抱淺音輩
車車工箸逮古今人
黝公索題歲共六字諳正
己未莫春足惠初年懷憙
披覽吳昌碩時年七十六

悲盦狂演
脆軍箸鋪豪意斬
新宇闖抱淺音輩
車車工箸逮
又月人
河井先生己之己未の月為吳昌碩年七十六

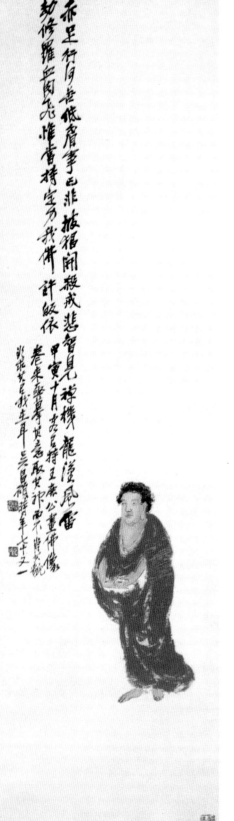

《五律詩》

1926年 軸 紙本 170.6×37.2公分
日本私人收藏

五言律詩詩文「詩通文字瘇，愁抱孝廉心。雨雪寒如此，乾坤喘不任。譚瀛盃變海，頌壽發勝簪。三樂齊榮啓，攤書當撫琴。」下款「拙巢先生六豔大壽。丙寅春。吳昌碩年八十三。」這是吳昌碩寫給曹穎甫的祝壽詩。曹穎甫（1866～1939，一作1937），名家達，號拙巢老人，江蘇江陰人。早歲舉孝廉，後入南菁書院。詩文書畫俱佳，治學之餘治醫，專宗仲景。著有《曹穎甫醫案》、《金匱發微》、《古樂府評注》、《梅花集》等。

這是吳昌碩八十三歲時的大作，一件典型吳氏行草。正如詩中所言，吳昌碩雖然已經是八十多的高齡，卻仍有點鶴髮童心，愛聽戲、聽大鼓、唱崑曲、吟詩作對更是少不了。他詩才極高，思路敏捷，經常參加一些文人騷客舉辦的書畫詩會。吳昌碩的晚年生活非常豐富，且翰墨不減，一位生活單調貧瘠的藝術家是很難創作出精神蓬勃的作品的。

這幅給拙巢先生賀壽詩行草，筆力絲毫不減，而筆意卻很輕鬆。紙用灑金，更顯富貴吉祥。沙孟海先生曾這樣言及吳昌碩的行草：「純任自然，一無做作，下筆迅疾，雖尺幅小品，便自有排山倒海之勢。此法也自先生開之，先生以前似尚未見專門名家。晚年行草，轉多藏鋒，遒勁凝練，不澀不疾。晚亦澀亦疾，更得『錐劃沙』、『屋漏痕』的妙趣。」這件紅底黑字行草，字字姿態橫生，眉飛色舞，點點畫畫，彷如跳動著的快樂的音符，中行「變」的最後一筆更是墨飽情熱。後人評述吳昌碩，「晚年所作書，毫無衰老之跡象，而是更加雄渾蒼勁，自由自在，進入化境。」如是之說，確爲至論。

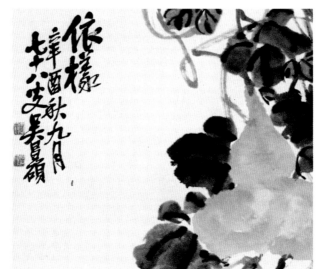

下圖：吳昌碩《葫蘆圖》局部 1922年 軸 紙本 設色 120.5×44.7公分 上海人民美術出版社藏

此圖爲大寫意，將書法流利、勁健的用筆，在畫中表現得酣暢淋漓，奔放不羈，繁而不亂，韻律味十足。顯示出他繪畫的不俗風格。款題「依樣」，意味此畫如同寫生，又意味「依樣畫葫蘆」，字中寓意，相當詼諧有趣。

右頁圖：吳昌碩《佛像圖》1915年 軸 紙本 設色 146×40.5公分 中國美術館藏

吳昌碩曾說「直從書法演畫法」，或是「畫與篆法可合併」等，強調吳氏堅持以書入畫的觀念。此件作品用筆簡練，沒有多餘之筆，但已顯示出吳氏老辣的書法用筆，設色也顯得沈著穩定，顯示其多方面的繪畫才能。

民國 齊白石《行書》1931年 軸 紙本 尺寸不詳 私人收藏

齊白石（1864～1957），湖南鄉潭人。齊白石受吳昌碩影響約在後期，所謂的影響非指師生承襲，而是書法藝術的精神與方向，他曾對吳昌碩的作品進行研究，盛讚吳昌碩之語偶出現於其詩、書之中，就如此件行書軸題提到「安詳（青藤）寂怪（雪個）亦天開」。一代新奇出眾才（吳缶庵）。我欲九原為走狗。三家門下轉輪來。（蕊）

《爲醉吟先生隸書聯》

1924年 紙本 128×33公分

浙江省博物館藏

「邨里謝安石，家中白侍郎」這是民國十三年（1924）吳昌碩八十一歲時所書的一件大氣象的隸書作品。此隸書對聯在《張遷碑》風格基礎上，參以篆籀筆法，給人以胸襟豪邁，氣韻雄渾的感覺；融合伊秉綬的篆書筆法寫隸書，楊見山的草書筆法寫隸書之特點，寓動於靜，又能寓方於圓，化扁爲方，工整穩重沈著，凝而不滯，大氣磅礴，爲吳氏隸書習古之作。

吳昌碩學習隸書，時日較長。青年時期在湖州、杭州、蘇州等地時，曾臨習漢碑，同時也或多或少受到當時名家墨蹟的浸染，如師楊見山時，其筆法頗似楊之法，同時也受到鄧石如、吳讓之等家的影響。而更主要的還是臨寫大量的漢碑拓本，其中經常臨摹的有《嵩山石刻》、《張公方碑》、《張遷碑》與《石門頌》等數種。《漢祀三公山碑》也曾用心臨過一段時間。平時瀏覽或研讀者更多，舉凡《曹全碑》、《三老碑》、《大吉買山地刻石》、《裴岑紀功碑》、《西狹頌》、《瑯琊台刻石》等諸多石刻，秦漢磚瓦文字等，「曾讀百漢碑」一說是毫不虛誕的。

吳昌碩學書一直以己之書風未能古拙而刻苦努力，直到他從潘瘦羊之處得到《石鼓精拓》後，從中感受整體佈局行氣恢弘、不可一世的感覺，而因此他書法不以巧取勝，而以拙取神，奪人耳目。同時可參照其以「鈍刀」著稱之刻印，蒼茫渾厚，高古樸茂，相通相融。

東漢 《張遷碑》 186年 北京故宮博物院明拓本

此碑爲吳昌碩經常臨摹的作品，結體嚴整，多用方筆，氣勢古樸、雄強，爲傳世漢碑中風格雄強的典型作品。

東漢 《石門頌》 148年 北京故宮博物院藏拓本

《石門頌》爲摩崖刻石，刻於山西襄城縣東北襄斜谷石門崖壁，內容是歌頌故司隸校尉楊孟文開鑿石門通道便利交通的事蹟。此碑書風奔放，爲漢隸的經典作品之一。

秦 《瑯琊台刻石》 129×67.5×37公分

北京故宮博物院藏拓本

此刻石是秦代傳世最可信的石刻之一，筆劃接近《石鼓文》，吳昌碩曾對此也作過深入研究和臨摹。用筆雄渾麗，結體圓轉。

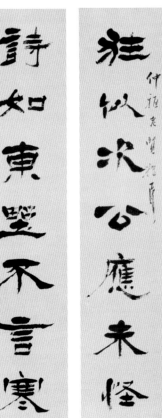

清 楊峴 《七言聯》 1895年 紙本

142.7×82.8公分

北京故宮博物院藏

楊峴（1819～1896）字見山，晚號藐翁，浙江歸安人。吳昌碩曾師從楊峴學金石考據，研究碑法。楊峴書法深得漢碑之神，此件隸書得漢末筆用力碟出，巧於古雅，爲其晚年之作。（慈）

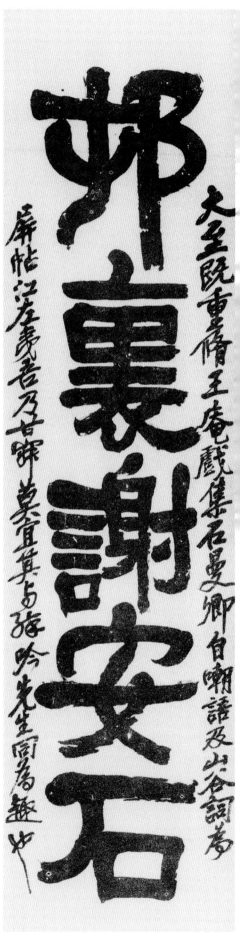

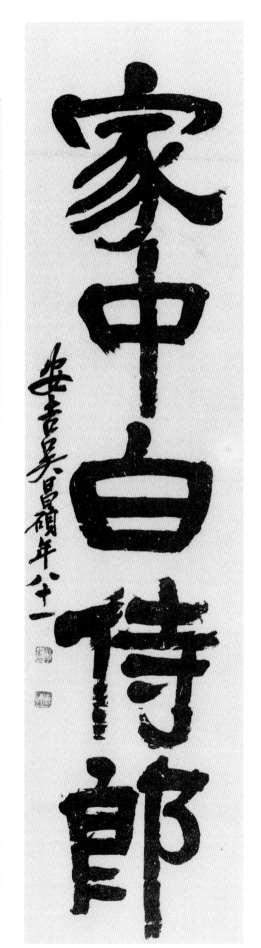

酷酒恰白雲吹笛坐黃牛江華
泊岸紅山雨下庭綠題畫

老蒼年八十

時在癸亥春

吳昌碩《題畫詩》 1923年 軸 紙本 131×22.8公分 日本私人收藏

此件亦是吳昌碩少見的隸書作品，為其八十歲的作品，相較《為醉吟先生隸書聯》創作年代早於一年。其書寫風格與前面介紹的《漢書秦雲四言聯》相似，筆劃遒勁，結字稍稍修長，較《為醉吟先生隸書聯》筆畫的圓潤與節字的圓正略有不同。（蕊）

《致沈石友信箚二札》

明信片
日本私人收藏

吳昌碩一生交游廣泛，摯友甚多，如任伯年、蒲作英、諸貞壯、周陶齋、沈石友等。在《缶廬集》中，有許多詩是寫給沈石友的，而在沈石友的《鳴堅石齋詩鈔》中，亦多見寫給吳昌碩的詩作，可見兩人的友誼相當深厚。

沈石友（1858～1917）名汝瑾，字公周，一字夢痕，號鈍居士，江蘇虞山（今常熟）人。生平嗜好收藏石硯，便以石友為別署。世居常熟翁府前，家有小園，遍植花木，四季常青，別有風雅。吳昌碩三十九歲與沈石友開始交往，前後三十年。吳昌碩經常到沈寓小住，談藝論詩，相聚甚歡。沈石友生平所作，以詩爲多，間治古文。吳昌碩對沈石友的詩才非常推崇，比諸「樂府鮑明

遠，詩城劉長卿」。（見《題沈石友遺像》）並將自己的兒子送到沈石友那裏，從之學詩。

吳昌碩與沈石友的關係可以從一些小事上看出，吳喜歡吃常熟的松蕈，沈經常郵寄給吳。沈喜歡吃黑麻酥糖，吳便經常以酥糖爲贈。一次，沈石友胸痛發病，吳寄藥酒給他治療，沈經常製筆製硯送吳。沈經常爲吳題畫，曾題《饑看天圖》、《蕪園圖》、《酸寒尉像圖》、《山海關從軍圖》等，吳亦沈的《鳴堅石齋詩鈔》作序題簽。此箚也是反映上述情況的，信中提到吳昌碩腳脹，夫人咳嗽的事，又提及爲沈石友作硯銘的事，兩人友誼可見一斑。

此箚吳昌碩信手寫來，不假思索，盡得

天趣。吳昌碩寫《石鼓》大篆，氣魄雄偉，而作小行草則有婀娜多姿的風韻。故觀此作，當從逸趣處著眼，反而更覺出他的篆籀筆意，醇厚遒勁，別開生面。

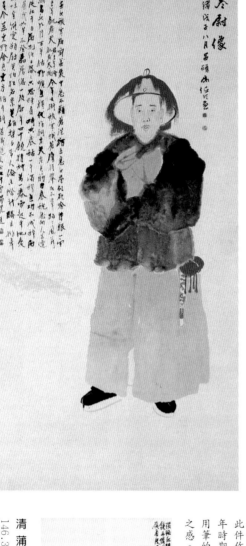

清 任伯年 《酸寒尉像圖》 1888年 軸 紙本 設色 164.2×77.6公分 浙江省博物館藏

任伯年曾爲吳昌碩多次畫像，此件最爲精彩，吳昌碩爲此圖的題辭中直呼「伯年」大名，可見吳昌碩與任伯年之間的密切關係。

吳昌碩 《荷花》 1886年 紙本 47.7×34公分 吉林博物館藏

此件作於四十三歲時，用墨較爲淡雅且輕鬆寫意，中年時期繪畫受任伯年的影響不少；另外，從荷花枝葉用筆的遲澀，可見金石入畫的用筆，但線條略有鬆散之感。（蕊）

清 蒲華 《天竺水仙圖》 軸 紙本 設色 146.3×77.1公分 上海博物館藏

蒲華是吳昌碩的一位師友，吳昌碩有《十二友詩》，長於昌碩十二歲。字作英。兩人關係親密，蒲華就是其中之一。此圖用筆工整、嚴謹、自題七絕詩一首，詩畫結合，意趣十足。

郵政明信片

Hui Chung Hotel, West Lake, Hangchow.

電話四百弊五號　　　　　　　　　　開設西湖西冷橋西首

《西泠印社記》

杭州西泠印社藏　局部　1914年　紙本　拓本

這件作品系吳昌碩於民國三年（1914）五月所作，凡四十八行，計四百七十五字，具有特殊的意義。光緒三十年年（1904）甲辰，夏天，丁仁（輔之）、王禔（福庵）、吳隱（石潛）、葉為銘（品三）四人發起創建了西泠印社，天下第一名社由此而誕生。

創建之初是非常艱難的，四位創始人為了籌款購地，丁仁以珍藏的「西泠八家」印章精品拓成印譜問世，吳隱以出售潛泉印泥來獻力，王禔、葉為銘也通過多種渠道取得資助，終於在數峰閣旁購得畝地，建成西泠印社。嗣後，參加者越來越多，印社也越

來越發達。民國二年（1913）暮春，正式召開成立大會，有三百餘人到會。因印社地近西湖西泠橋，於是就「人以印集、社以地名」。在會上，大家推藝壇多面手吳昌碩為第一任社長。吳昌碩再三推辭未果，始勉允焉。印社成立後，每當春秋佳節舉行雅集活動，吳昌碩必往參加，先後作《西泠印社記》、《西泠印社圖》、《隱間樓記》，並為西泠印社購得「浙東第一石」——《漢三老諱字忌日碑》，功莫大焉。

西泠印社成立至今，已有百年歷史，前後有六任社長，分別是吳昌碩、馬衡、張宗祥、沙孟海、趙樸初和啓功。印社的宗旨是「保存金石、研究印學」。印社成立以來，為弘揚書畫篆刻藝術，振興民族文化做出了重大的貢獻，在國內外產生極大的影響，成為當今世界印學研究的中心。素有「濤聲聽東浙，印學話西泠」的美譽。

吳昌碩在此《西泠印社記》中，概括地介紹了西泠印社成立的由來及他本人治印的經歷，自稱：「余少好篆刻，自少至老，與印不一日離，稍知其源流正變。」言語非常謙虛，充分反映了他那開豁的胸襟與高尚的品格。

此作吳昌碩寫得非常經意，從字形、佈局到用墨都有精心的安排，為其少有的長篇篆書作品，全文計有四百七十五字。通篇正鋒運轉，八面周到，結體略瘦，而別具意蘊。吳昌碩其他大篆作品多數是取厚重的筆致，而此作則寫得清爽一路，雖不恣肆，卻古雅可愛，為其得意之作。

清　黃易　《蜀麽壽碑九十二字》　紙本　102×30公分　北京故宮博物院藏

黃易（1744～1802），字大易，號小松，浙江杭州人。其隸書深得古法，古樸沉穩，為「西泠八家」之一。

東漢　《漢三老諱字忌日碑》　北京故宮博物院藏拓本　原石現杭州西泠印社藏

簡稱《漢三老碑》，該碑為東漢初期的隸書。渾厚古樸，其書法由篆入隸，展示出篆隸體變化時期的面貌。該碑由吳昌碩同仁其他西泠印社的同仁畫鉅款購得的。

西陵印社創始人（作者提供）

丁仁（1878～1949）　　王福庵（1878～1960）　　吳隱（1866～1922）　　葉爲銘（1866～1948）

27

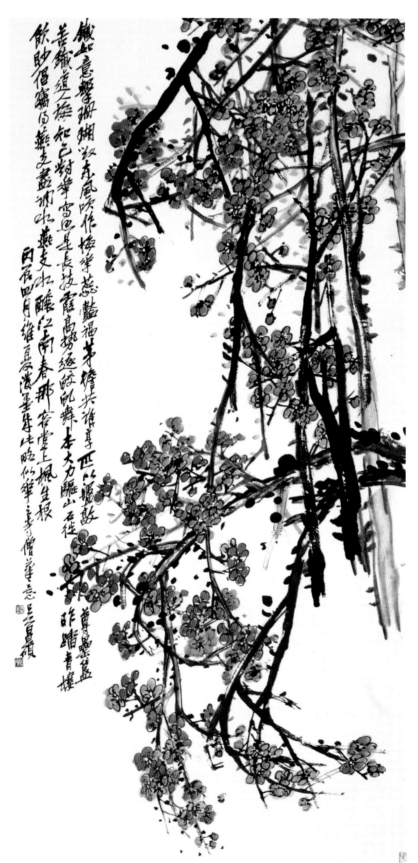

《超山宋梅亭詩》

1923年 刻石拓片 56.7×83.3公分
原石在餘杭超山宋梅亭

吳昌碩平生酷愛梅花，自稱：「苦鐵道人梅知己」。早年寓居安吉城內，有一小園，名「蕪園」。吳昌碩在園內手植梅花卅多株，每當花盛開時，沁人心脾，陶然自醉。後來，吳昌碩師從潘芝畦學畫，潘氏是畫梅高手，這又無形之中加深了吳昌碩對梅花的感情。他在一首《憶梅》詩中講到：「十年不到香雪海，梅花憶我我憶梅。何時買棹冒雪

去，便向花前傾一杯。」思梅心情，溢於言表。吳昌碩之所以酷愛梅花，是因為梅花具有一種錚錚的傲骨本質。他曾題梅花，贊曰：「冰肌鐵骨絕世姿，世間桃李安得知」。還囑咐兒子吳邁，曰：「百年後，願埋骨於此中」（指超山）。他一生作畫無數，以畫梅花題材的畫為最多，其潔身自好、不與世俗仰的性格，卓然可見。

吳昌碩生前踏遍江南觀梅勝地，以去蘇州鄧尉、杭州孤山、餘杭超山為最多。其中與超山的緣分最深，有一種特殊的感情。超山位於杭州東北，山勢峻峭，三面環水，遍山梅花，有「十里梅鄉」之稱。吳昌碩晚年寓居上海，經常來杭州參加西泠印社的活動，只要是梅花季節，他必定到超山探梅。在他八十四歲高齡時，還約上門人王個簃一

鐵如意擊珊瑚碎 青蟲風吹作梅蕊 蘭福茅倚共誰舁 四以憶敷 鐵道之搖 和己對爭窮已是長技 露高勢逐峻吮舞 本大力驅山石徒 因居四閱月雜真漫墨 此晚似楓生根 飲肥伯鼻縮江南那客堂上楓生根 菩薩道之搖和己對爭窮已是長技 吳昌碩

吳昌碩《梅花圖》1916年 軸 紙本 設色 159.2×77.6公分 上海博物館藏

吳昌碩喜畫梅花，他自己在詩中說「苦鐵道人梅知己」。學畫便是從梅花入手的。指幹道勁，橫豎交叉，雜而不亂，用筆瀟灑，梅花點畫隨意、自然。以書入畫，古茂蒼勁，有金石味。

同上超山賞梅，作了一首詩：「海雲籠洞中，雲疊海重。氣象湯洪水，塵緣了暮鍾。秋空猿寄嘯，落老鹿迷蹤。指點西泠道，殘陽掛兩峰。」七個月後，他就病逝於上海。其子東邁遵父囑，於民國十六年（1927）秋從上海移柩至超山宋梅亭後山麓寄厝。民國廿一年（1932）安葬。墓誌由馮开撰文，于右任書丹，章太炎篆額。

此作橫卷，書錄自作《超山宋梅亭詩》。

民國十一年（1922）冬，好友周夢坡在超山大明堂前宋梅旁，築「宋梅亭」，請吳昌碩作畫題詩。吳昌碩還為宋梅亭書楹聯一幅：「鳴鶴忽來耕，正香雪留春，玉妃舞夜；潛龍何處去？有夢猿掛月，石虎唬秋。」由於超山梅花是缶翁精神的寄託，所以，此作書來輕鬆自如，氣滿神足，絕無半點老態，雖然他寫此作時已是八十歲高齡了。

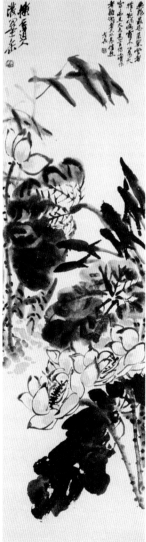

吳昌碩《荷花圖》軸 紙本 152.8×41.2公分 上海博物館藏
吳氏的荷花大多爲濃墨畫出，但是在濃而不悶，富有層次，生機勃勃。

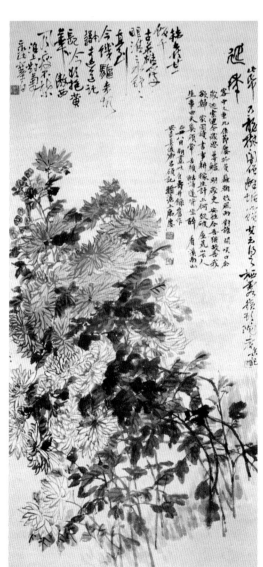

吳昌碩《菊花圖》軸 紙本 設色 29.5×59.2公分 上海博物館藏
吳氏的菊花很有特點，一般都爲斜長，但是卻絲毫沒有讓人感到不安之處，反而覺得意趣盎然，生動無比。

吳昌碩的書法藝術

在近現代藝術史上，吳昌碩是一位具有特殊意義的巨匠。他是宋元以降文人藝術家的典型人物，又是一位承前啓後的具有重要影響力的人物。晚清書家群中，獨數吳昌碩對之後的書風影響最大。後來的書家如沙孟海、潘天壽、王個簃、錢瘦鐵、陳師曾、諸樂三、齊白石，都是從他那裏接得瓣香的，更不用說是對鄰國日本書法的影響了。其中重要的因素是吳昌碩詩、書、畫、印四藝皆絕，用力最深的是書法。

吳昌碩早年的書法或許是因爲出身寒微的關係，沒有受到晚清書壇盛行學北碑風氣的影響，而是從顏眞卿入手，轉學鍾繇。當時，從現存的早期詩稿手跡來看，點畫清絕，用力最深的是書法。

吳昌碩早年的書法或許是因爲出身寒微的關係，沒有受到晚清書壇盛行學北碑風氣的影響，而是從顏眞卿入手，轉學鍾繇。當時，又經常從大藏家潘祖蔭、吳雲、吳大澂的絕品，自發現一千多年來，均未見像吳昌碩這樣寫出如此之大的格局與氣勢。吳昌碩之爲大師，全在於此。

吳昌碩不僅將《石鼓》篆書寫得如此恢弘壯觀，而且將篆籀之氣融入行草書，以新意出之。他曾自云：「強抱篆隸作狂草」，正是這一注解。試比較他三十歲之前與四十歲之後的書蹟，便可看出其中的變化。他有一首詩稱：「卅年學書欠古拙，遁入獵碣成臲卼。敢云毅造本無法，老態不中坡仙奴。」「古拙」二字正是他學習《石鼓》後，書風所

勁，結體疏淡，端莊精純，起承處必見鍾書的影子。他自稱「學鍾太傅三十年」，足以說明。三十歲左右，致力於黃庭堅，既而追溯十年，一日有一日之面目，爲書史奇事，後人皆驚歎不已。他自己在六十五歲那年的漢隸《嵩山石刻》、《張遷碑》、《石門頌》的筆意，書風爲之小變，日見逸宕剛健，初開雄渾的書風格局。行草書方面，初學王鐸，後學歐陽詢與米芾。從傳世的一些信箚手跡來看，用筆純任自然，恣肆灑脫，雖未見鬱勃之氣，而新意自出。

吳昌碩的書法影響力最大的是篆書。初學楊沂孫、吳大澂，後來定居蘇州，結交楊峴，更是受其影響，醉心於篆書的學習。同時，又經常從大藏家潘祖蔭、吳雲、吳大澂處，得以觀摩歷代彝器文物，眼界大開。光

緒十二年（1894），潘瘦羊贈《石鼓精拓》，吳昌碩如獲至寶。後來，他寢饋於《石鼓》數十年，一日有一日之境，自稱「余學篆好臨《石鼓》」，數十載從事於此，「一日有一日之境界。」現所見吳氏幾個臨本，分別是五十九歲、六十五歲、七十二歲、七十五歲，各各不同，確如他自己所稱的那樣：「一日有一日之境界」。而且，《石鼓》如康有爲所認爲「既爲中國第一古物，亦當爲書家第一法則」的絕品，自發現一千多年來，均未見像吳昌碩這樣寫出如此之大的格局與氣勢。吳昌碩之爲大師，全在於此。

產生的重大變化。

如果說書法史一直存在兩條發展主線：厚重與淡逸，那麼，吳昌碩是將厚重一路寫到頂了，後人難以企及。吳昌碩書風的形成還離不開詩文、繪畫、篆刻的滋養，他曾說：「直從書法演畫法」，「畫與篆法可合併」，「詩文書畫有眞意，貴能深造求其通」，這些詩句都很能說明這一問題。所以說，吳昌碩的書法藝術除了氣勢磅礴外，最

30

重要的是書法背後的通境。這當中吳昌碩又非常強調兩點：一是讀書養氣，說：「讀書最上乘，養氣亦有以。氣充可意造，學力久相倚。」二是出己意，「古人為賓我為主」。這兩點對後來者啟迪很大，潘天壽提出「寧可四全，不須三絕」，正是繼承了吳昌碩的思想再深化的觀點。

吳昌碩對後世的影響，還有很重要的一面，即獨立型藝術家的產生。在吳之前，像「揚州八怪」、丁敬、鄧石如等基本上也是靠賣藝為生，但當時的社會環境限制了他們的活動空間，不能像吳昌碩這樣主動地成立書畫社團，主動地參加社團活動，舉辦展覽或許隨著銷售作品，並且行銷到國外等等。從當代人的角度看，吳昌碩的藝術形象則更加完整，他的行為直接啟迪了後來書畫家的生存思維。

延伸閱讀

松村茂樹，《吳昌碩談論——文人と芸術家の間》，京都：柳原出版，2001。

吳長鄴，《我的祖父吳昌碩》，上海：上海書店出版社，1997。

蘇友泉，《吳昌碩生平及書法篆刻藝術之研究》，台北：蕙風堂，1994。

吳昌碩和他的時代

年代	西元	生平與作品	歷史	藝術與文化
清宣宗 道光廿四年	1844	（1歲）出生於安吉縣鄣吳村。	中美《望廈條約》、中法《黃浦條約》簽訂。	
道光廿八年	1848	（5歲）由其父啟蒙識字。		
咸豐七年	1857	（14歲）學刻印，自此「與印不一日離」。	英法聯軍攻佔廣州。	吳穀祥、胡璋生。
清穆宗 同治元年	1862	（19歲）是年母萬氏、元配章氏病歿。	李鴻章率軍進入上海，連同英美侵略者與太平軍作戰。	朱彊村生。任熊卒。吳宗麟等於上海組萍花社畫會。
同治四年	1865	（22歲）隨父遷居安吉縣。秋應試中秀才。	李鴻章署兩江總督。	郁達夫生。趙之謙參加清軍。
同治七年	1868	（25歲）父病歿。		黃賓虹生。
同治八年	1869	（26歲）從俞曲園習訓詁學及辭章。是年，輯成《樸巢印存》。		蔡元培、章炳麟生。
同治十年	1871	（28歲）與蒲華訂交。	俄人侵佔伊犁。	周湘生。
同治十一年	1872	（29歲）赴上海，結識高邕之。往來蘇州、上海，結識楊峴、任伯年。	3月，曾國藩逝世。4月30日，英商美查創辦《申報》在上海發刊。	吳雲《兩罍軒彝器圖釋》輯成。胡澍卒。
同治十二年	1873	（30歲）長子育生。從里人潘芝畦學畫梅。在杭城結識畫家吳伯滔。	2月，慈禧歸政，同治帝當政。6月，容閎等在上海創辦《彙報》。12月，日本軍撤離臺灣。	楊峴《遲鴻軒所見書畫錄》輯成。趙石、梁啟超生，何紹基卒。
清德宗 同治十三年	1874	（31歲）秋，赴嘉興拜訪金鐵老。鐵老授識古器之法，愛缶由此始。	4月，湖北宜昌、安徽蕪湖、浙江溫州開埠。	趙叔孺生。
光緒三年	1877	（34歲）輯成《齊雲館印譜》。是年，在上海向任伯年學畫。	嚴復等到英國留學。齊白石始學木工。王國維生。	李叔同生。
光緒六年	1880	（37歲）在蘇州與楊見山訂交。結識吳雲。	是歲，李鴻章在天津設立電報總局。	
光緒八年	1882	（39歲）攜眷居蘇州友人薦作小吏。	《申報》首用國內電訊。法軍攻陷越南。	趙之謙任奉新縣令。馮超然、張善孖生。



年號	西元	吳昌碩事蹟	歷史大事	藝文‧人物
光緒九年	1883	（40歲）結識潘祖蔭，得觀歷代鼎彝名蹟。	8月，中俄簽訂《科塔界約》。	余紹宋生。吳雲卒。
光緒十年	1884	（41歲）3月，遷居西畇巷。4月，得「元康三年磚」。輯《削觚廬印存》四卷。	5月，《點石齋畫報》創刊，主筆吳友如。趙之謙、陳介祺卒。陳樹人生。	孫艾為沈周作肖像。
光緒十五年	1889	（46歲）任伯年來訪。得散氏盤拓本。	3月，慈禧歸政。	吳大澂輯成《古玉圖考》。
光緒十六年	1890	（47歲）結識吳大澂，遍觀所藏古物及書畫，現存《金石考證》、《漢鏡銘》。	3月，《中英會議藏印條約》簽訂。是歲，陸廉夫入吳大澂幕中。	是歲，《飛影閣畫報》在上海創刊，主編。施旭臣、潘瘦羊、徐三庚卒。
光緒十七年	1891	（48歲）《缶廬印存》輯成。日本書家日下部鳴鶴來訪，遂成至交。	北洋艦隊訪日。	8月，《新學偽經考》刻成。「萬木草堂」講學。
光緒廿年	1894	（51歲）8月，吳大澂督師北上，吳昌碩參佐戎幕。	8月，中日宣戰。11月，孫中山建立興中會。	吳大澂主龍門書院。鄭午昌生。
光緒廿六年	1900	（57歲）居蘇州。河井仙郎投吳昌碩門下。	8月，八國聯軍入侵，圓明園被毀。	
光緒廿八年	1902	（59歲）陳師曾跟吳昌碩學畫。是年，臂病劇。少治印。	11月，英軍入侵西藏。	2月，梁啟超在橫濱創刊《新民叢報》。嚴復譯《原富》。吳大澂卒。
光緒廿九年	1903	（60歲）日本人長尾甲，與吳結為師友。	6月，蘇報案發生。	《鐵雲藏龜》出版。吳穀祥卒。
光緒卅年	1904	（61歲）夏，創辦西泠印社。是年，趙起投入門下。12月移居蘇州「癖斯堂」。	8月，中國同盟會在日本東京成立，選舉孫中山為總理。	翁同和、王鵬運、施石墨卒。
光緒卅一年	1905	（62歲）居蘇州。趙石農於是年拜識吳昌碩。	8月，清廷廢除科舉，設學堂。	9月，陸費逵創辦中華書局。
中華民國／民國元年	1912	（69歲）始以字行，自刻一印：「吳昌碩壬子歲以字行」。	袁世凱繼任臨時大總統。國民黨在北京召開成立大會。	1月，陸費逵創辦中華書局。12月，魯迅任社會教育司僉事。黃賓虹任
民國二年	1913	（70歲）秋，梅蘭芳拜會吳昌碩。吳昌碩被推任西泠印社社長。	7月，袁世凱脅迫成為正式總統。11月，解散國會。	文學院院長。
民國三年	1914	（71歲）六三花園辦個展。撰《六三園記》。	7月，中華革命黨成立於東京。11月，日軍侵佔青島。	王闓運任國史館館長。羅振玉《殷墟書契考釋》成書。
民國五年	1916	（73歲）作《西泠印社圖》，並題一詩。	5月，孫中山發表二次討袁。與德絕交。	12月，蔡元培任北京大學校長。
民國六年	1917	（74歲）李苦李拜吳昌碩為師。	7月，爆發軍閥戰爭。	沈石友、葉昌熾卒。
民國九年	1920	（77歲）吳昌碩書畫展首辦於長崎。	7月，直系馮玉祥推翻曹錕政權。聯合政府成立	陸恢、李瑞清卒。
民國十三年	1924	（81歲）為蒲華《芙蓉菴燹草》作序。王個簃	段祺瑞臨時執政。	海外藝術活動社在法國舉行「中國美術展覽會」。
民國十四年	1925	（82歲）沙孟海為門弟子。移入吳昌碩門下。	孫中山病逝北京。「五卅慘案」發生。	巴黎舉行國際工藝美術展覽會。
民國十五年	1926	（83歲）大阪第二次展出吳昌碩書畫作品。	北伐戰爭始。7月，國民黨發表《北伐宣言》。	劉玉菴卒。
民國十六年	1927	（84歲）荀慧生入吳昌碩門下。11月病逝於滬寓。		李大釗、吳涵卒。